First Maze Book For Kids

3-10 years

Mind Game

Only Pencil use

MAZE #1

Square Grid

MAZE #2

MAZE #3

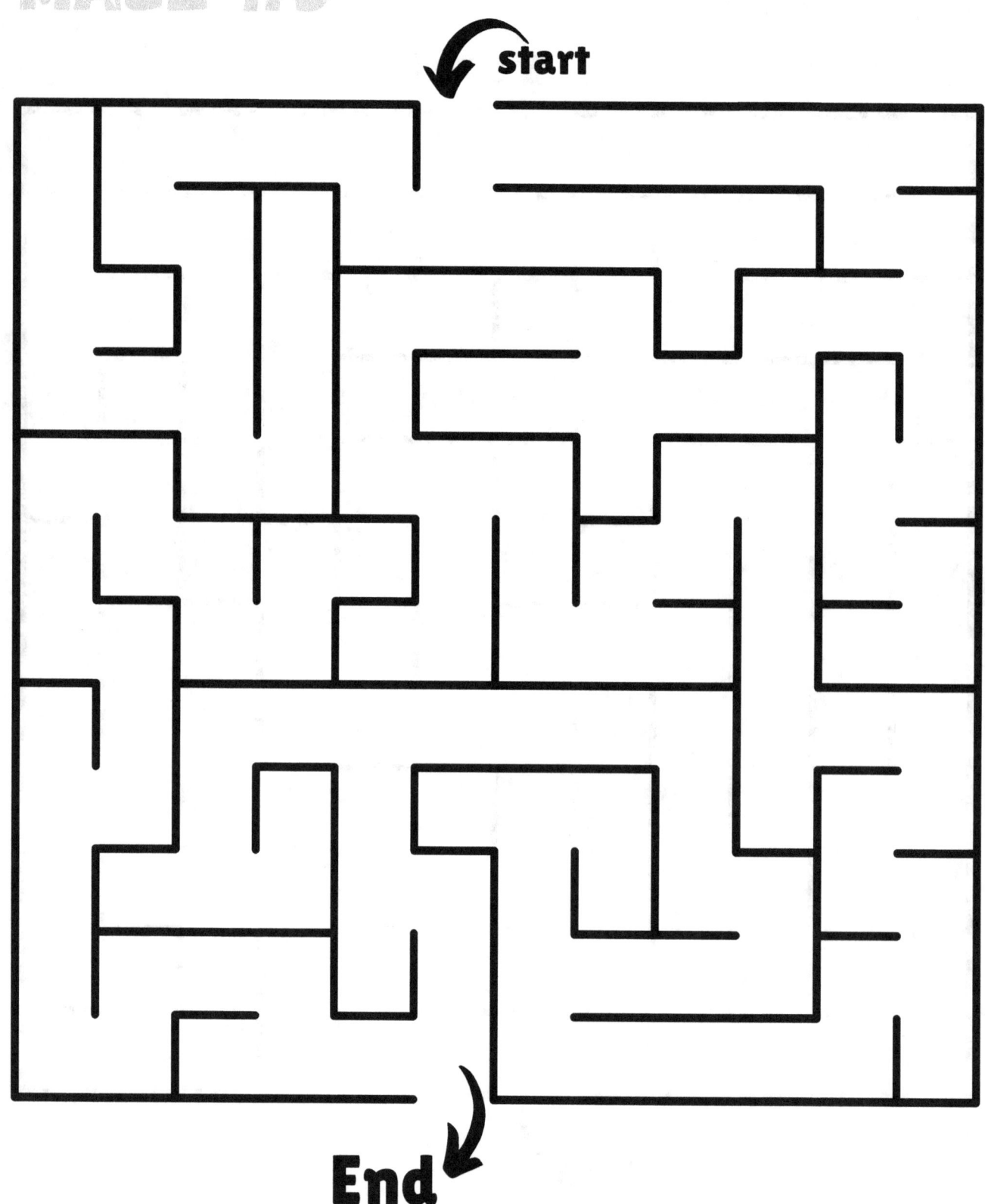

MAZE #4

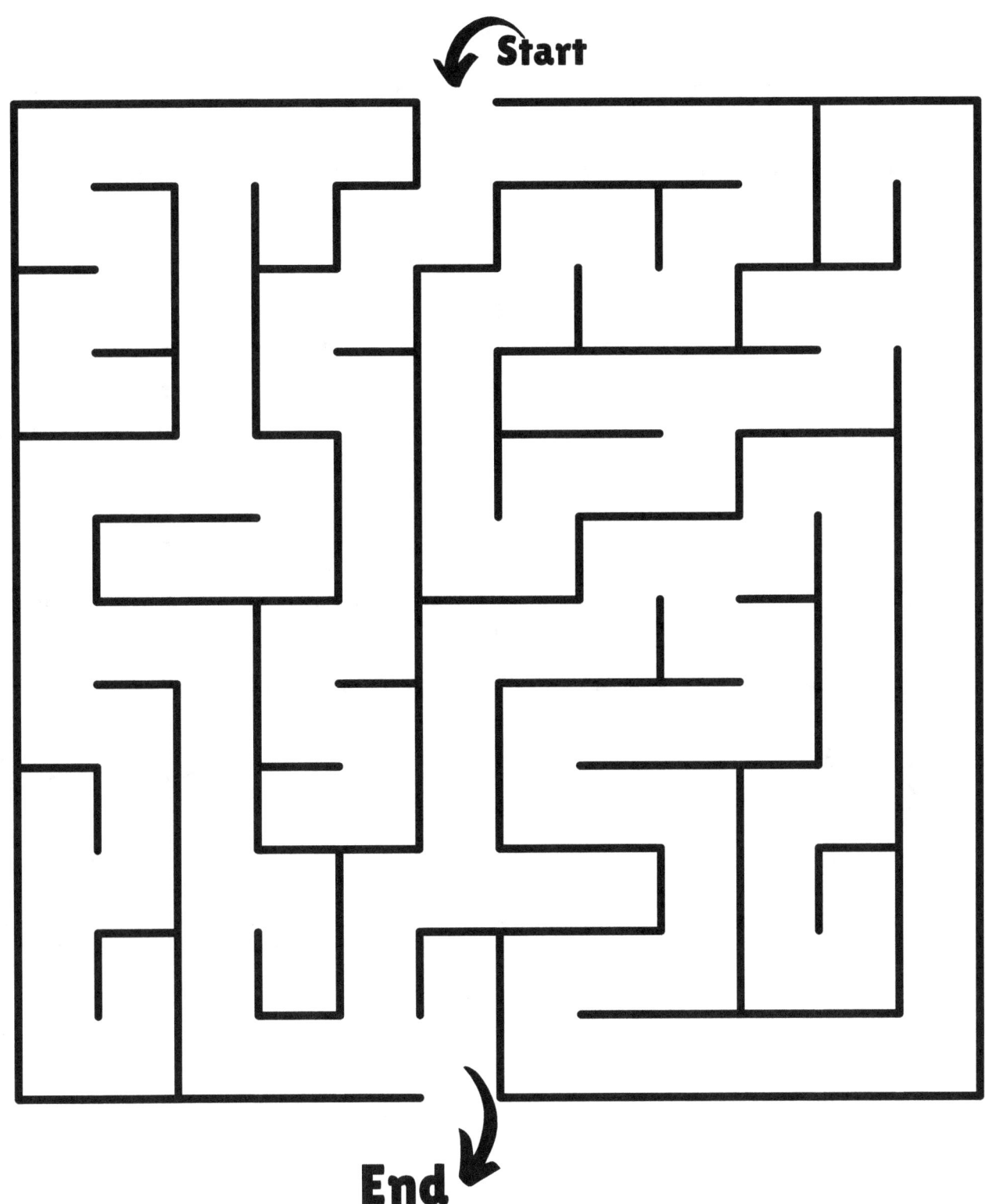

MAZE #5

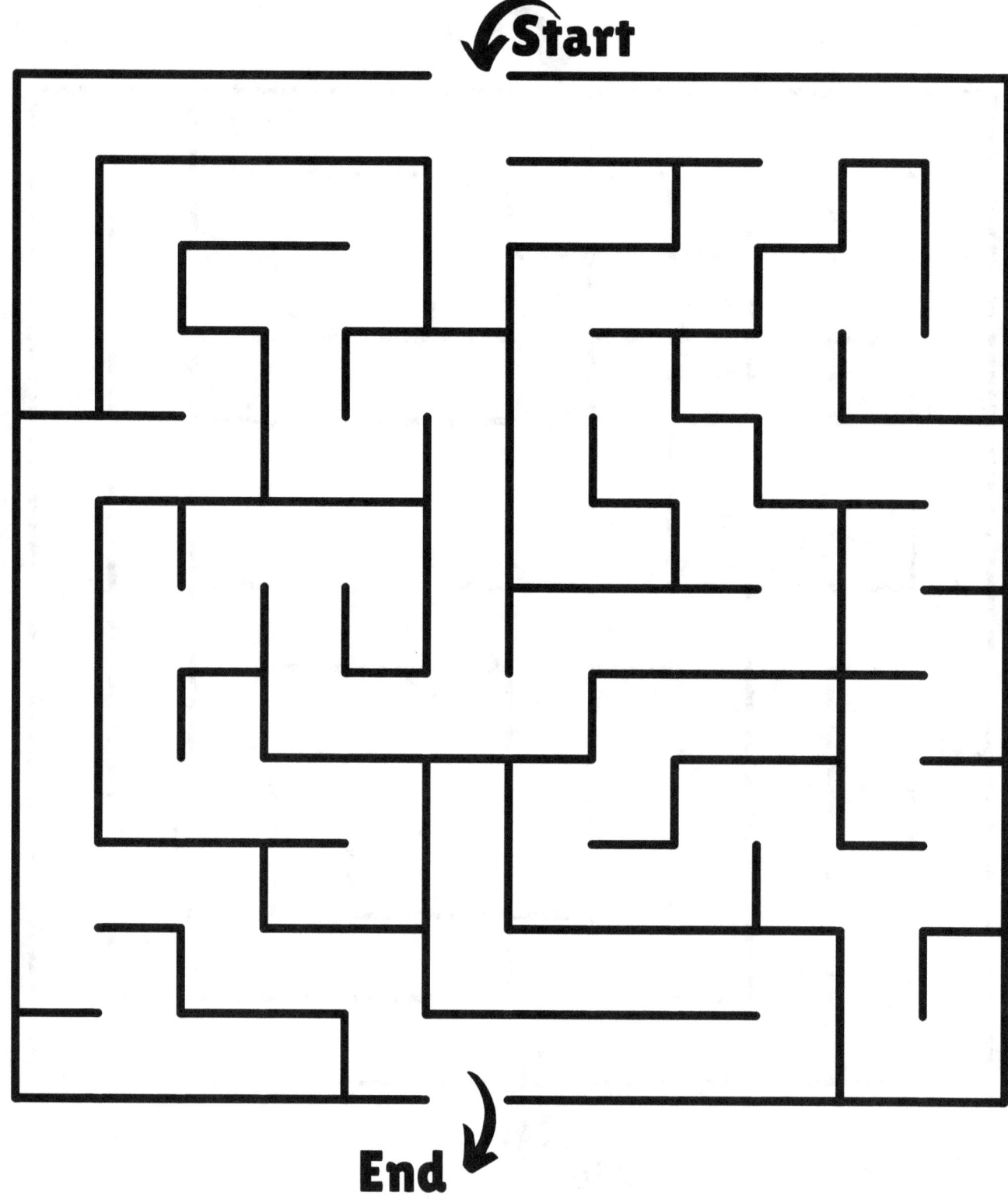

MAZE #1

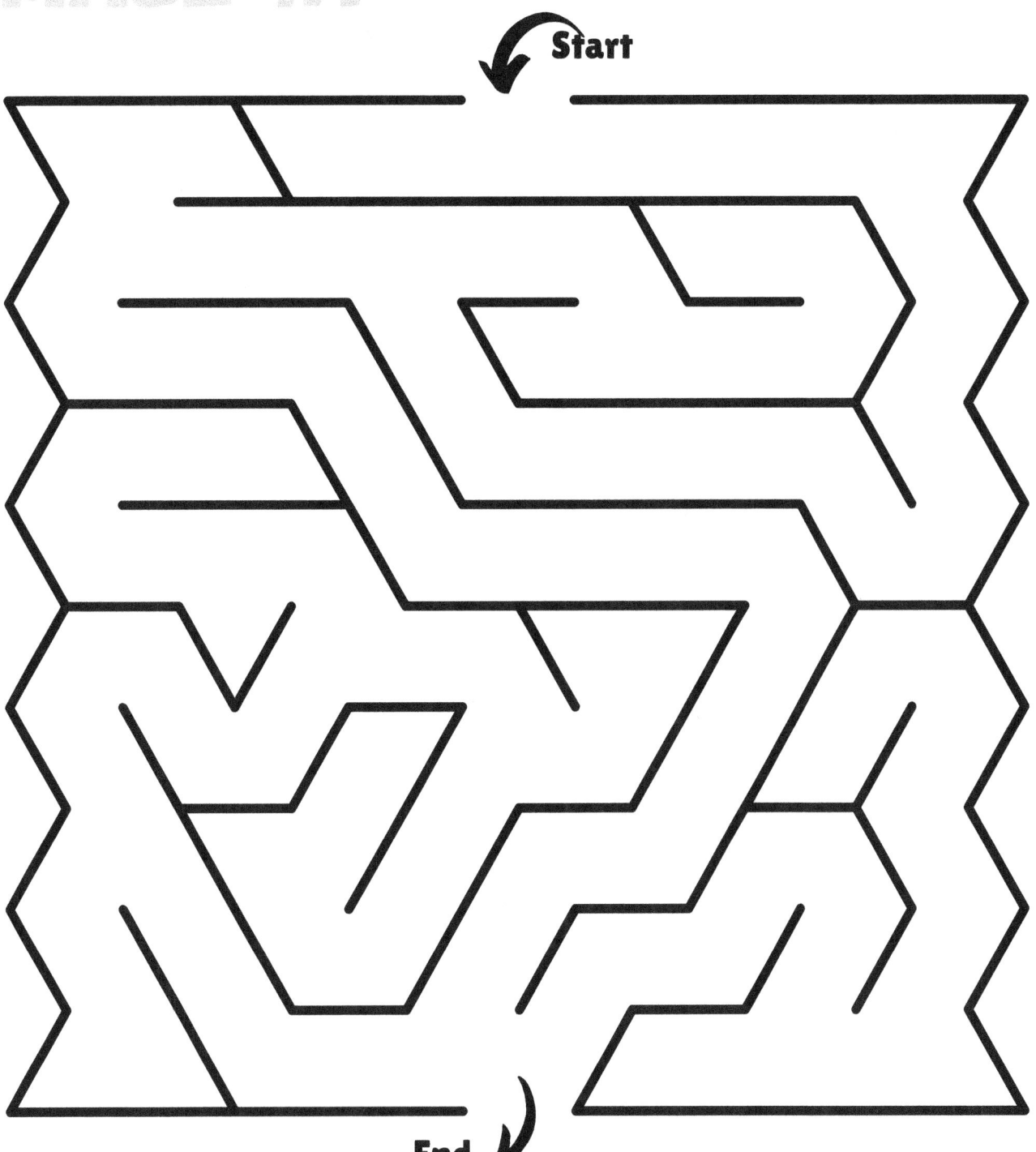

Triangular Grid

MAZE #2

End

MAZE #3

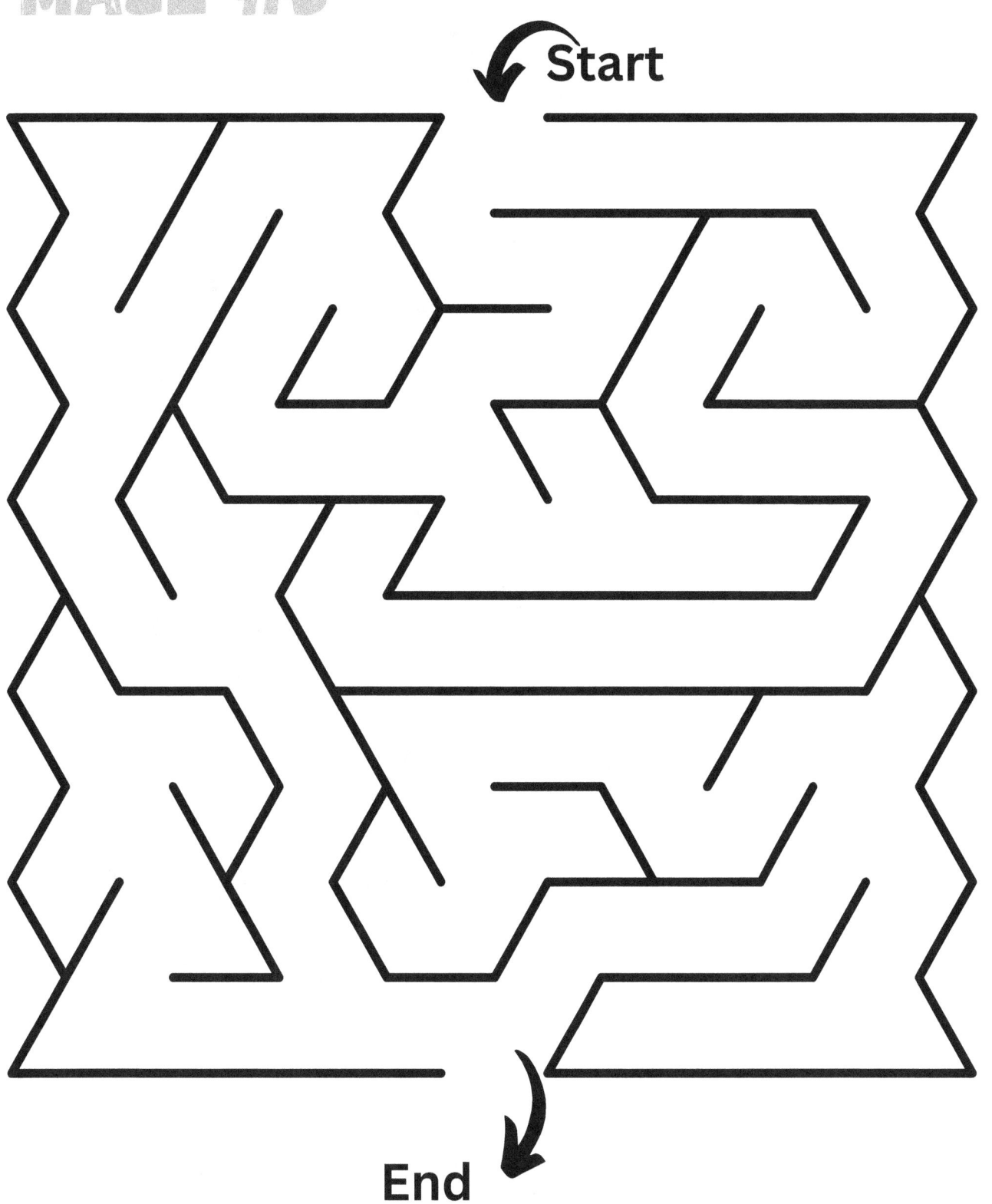

MAZE #4

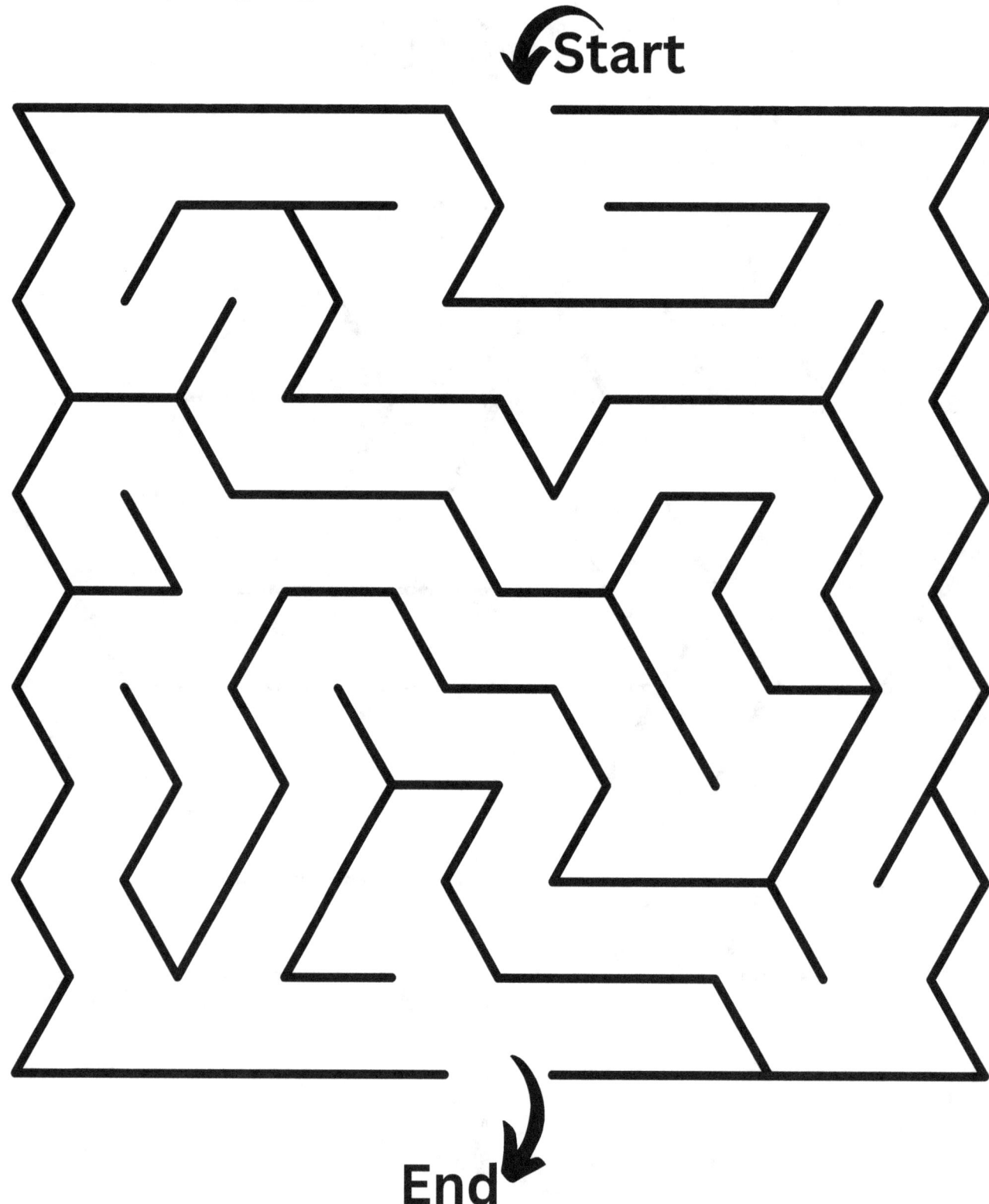

MAZE #5

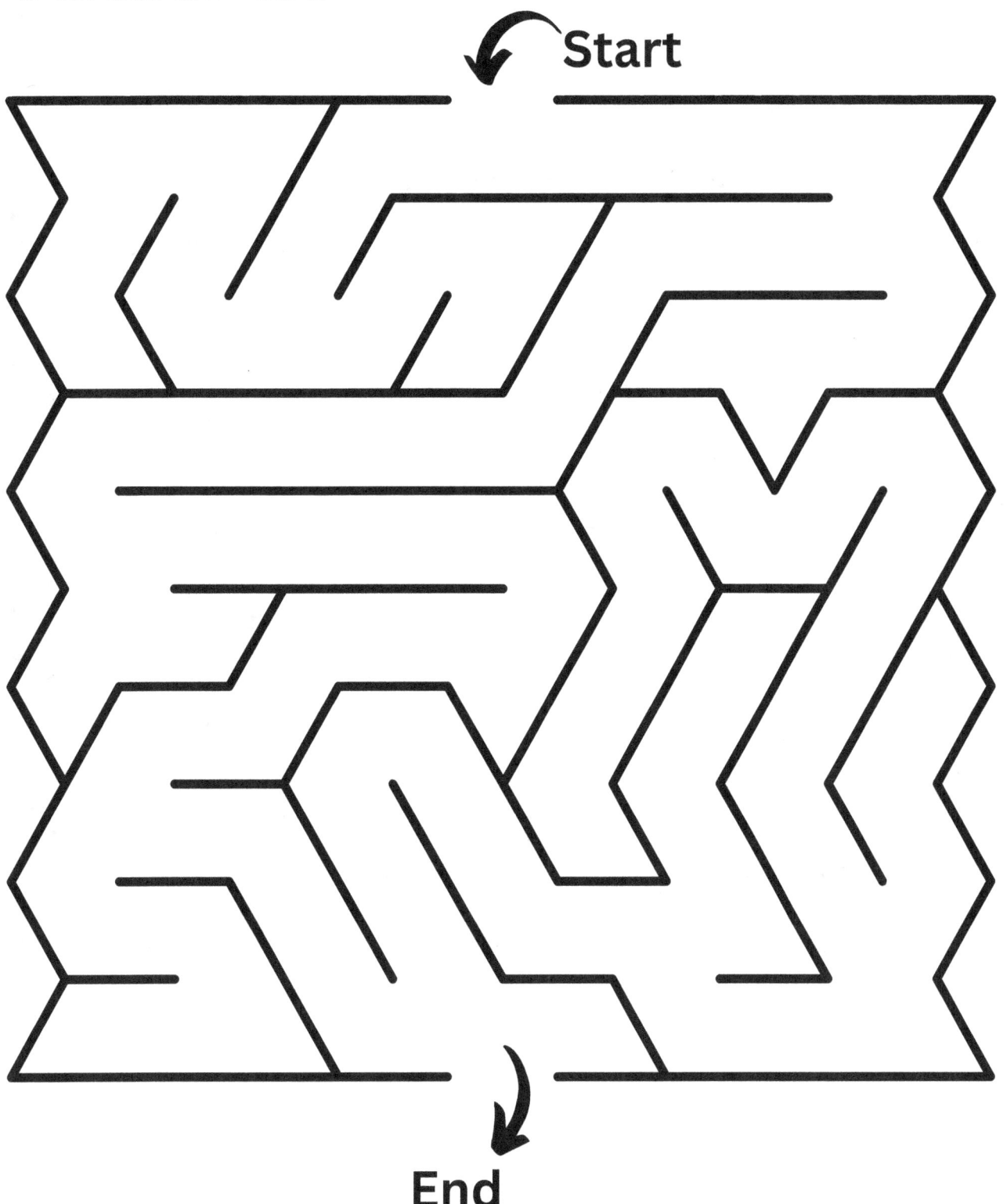

MAZE #1

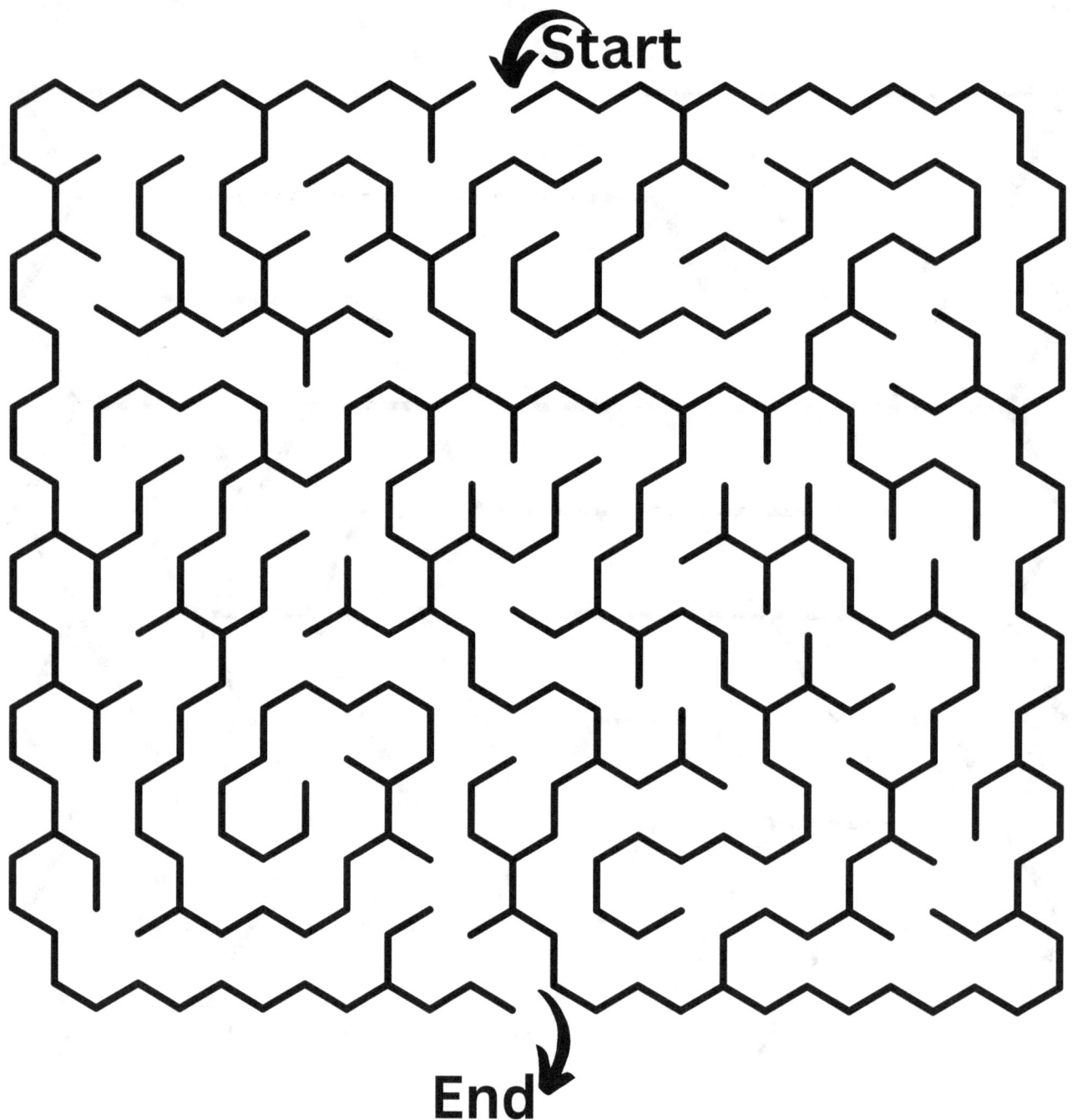

Hexagonal Grid

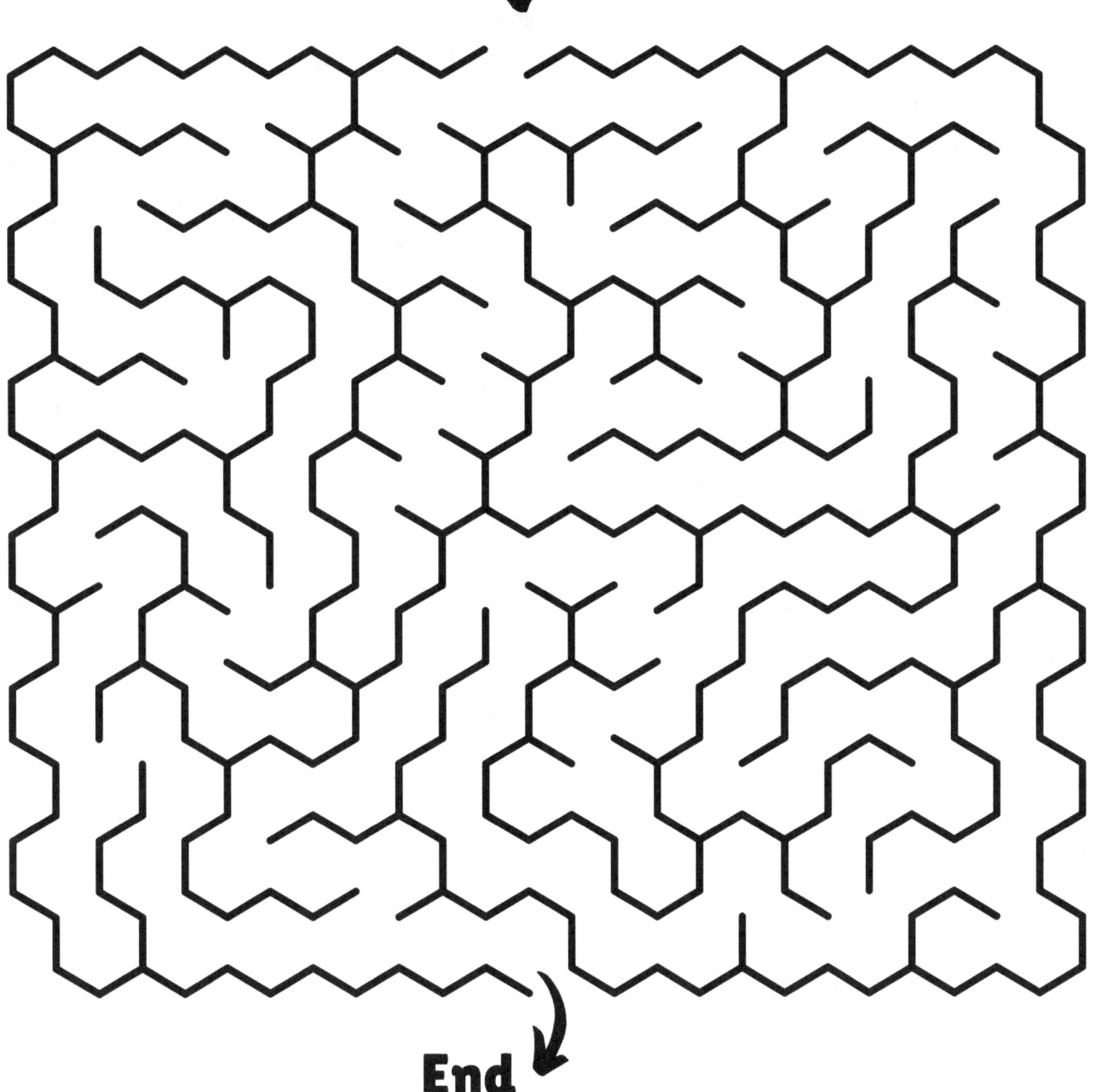

MAZE #3

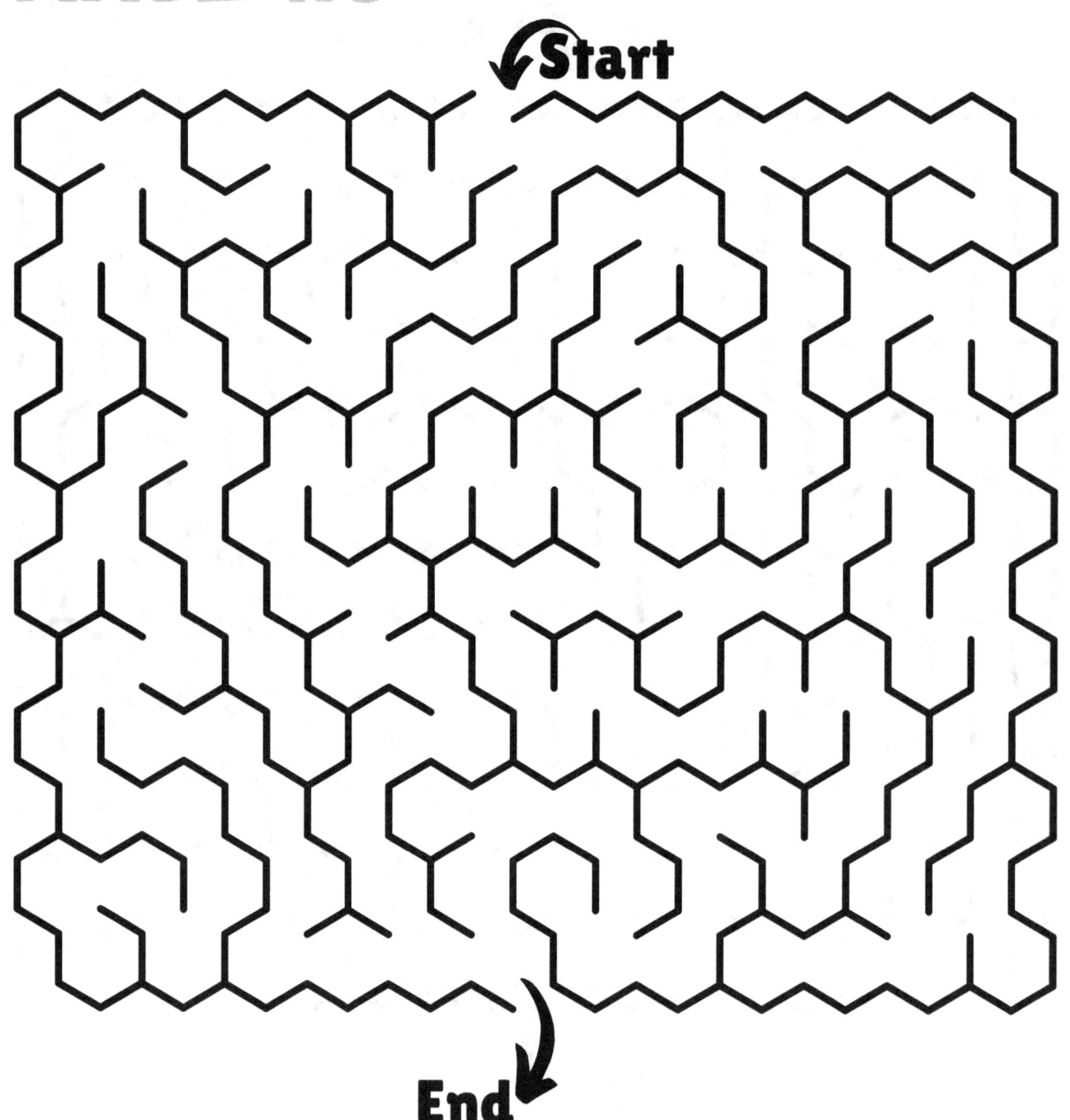

MAZE #4

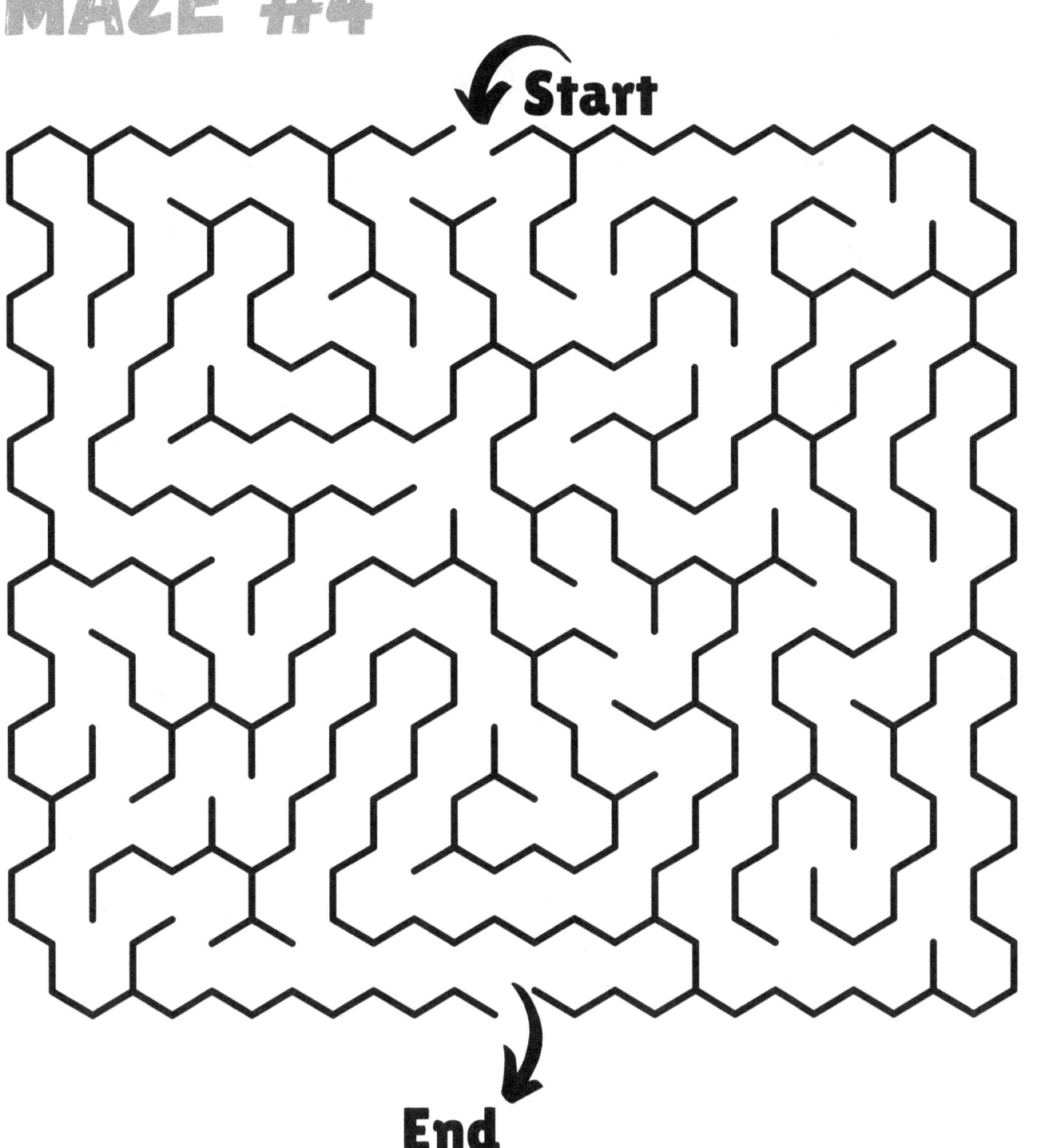

MAZE #5

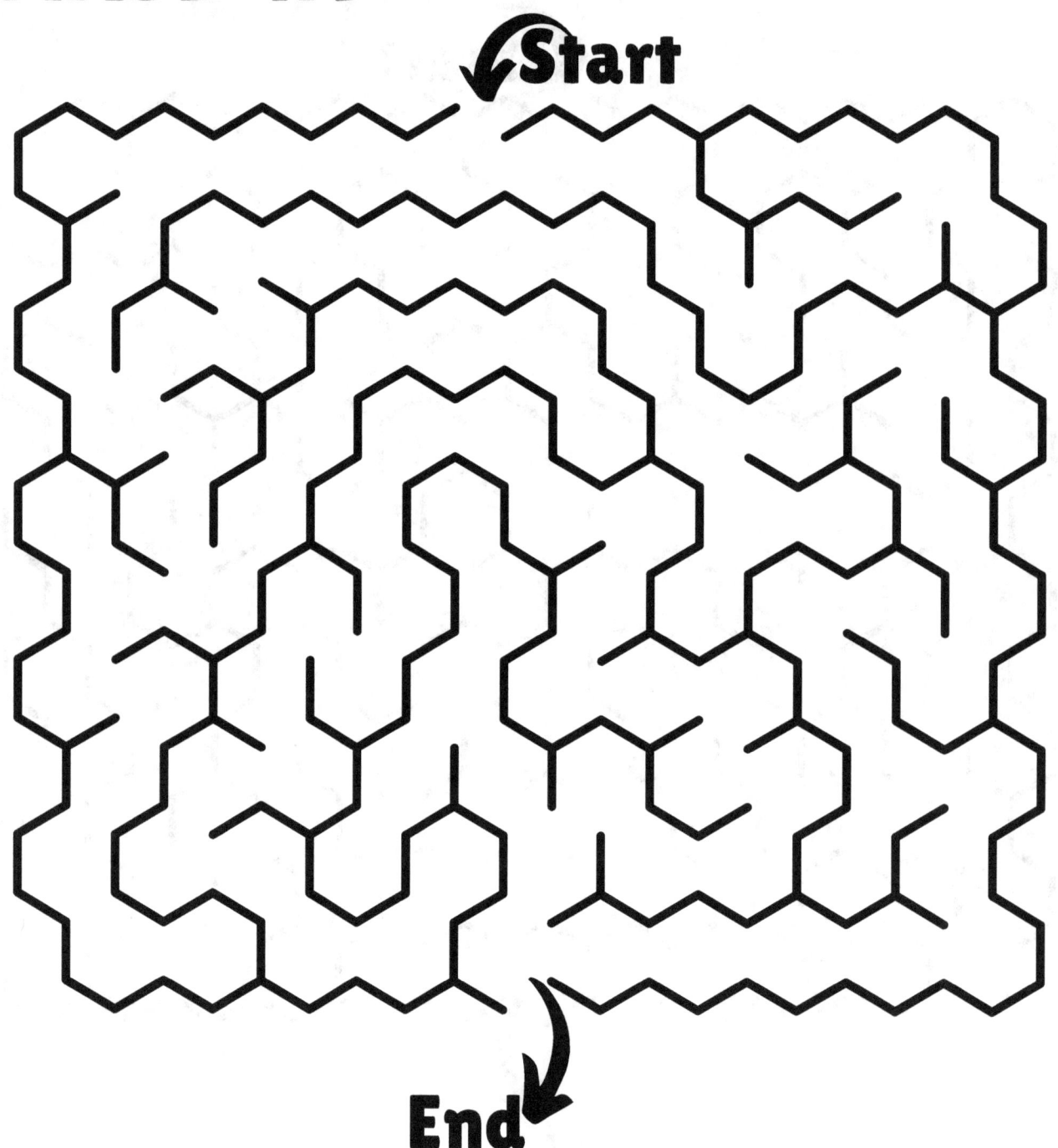

MAZE #1

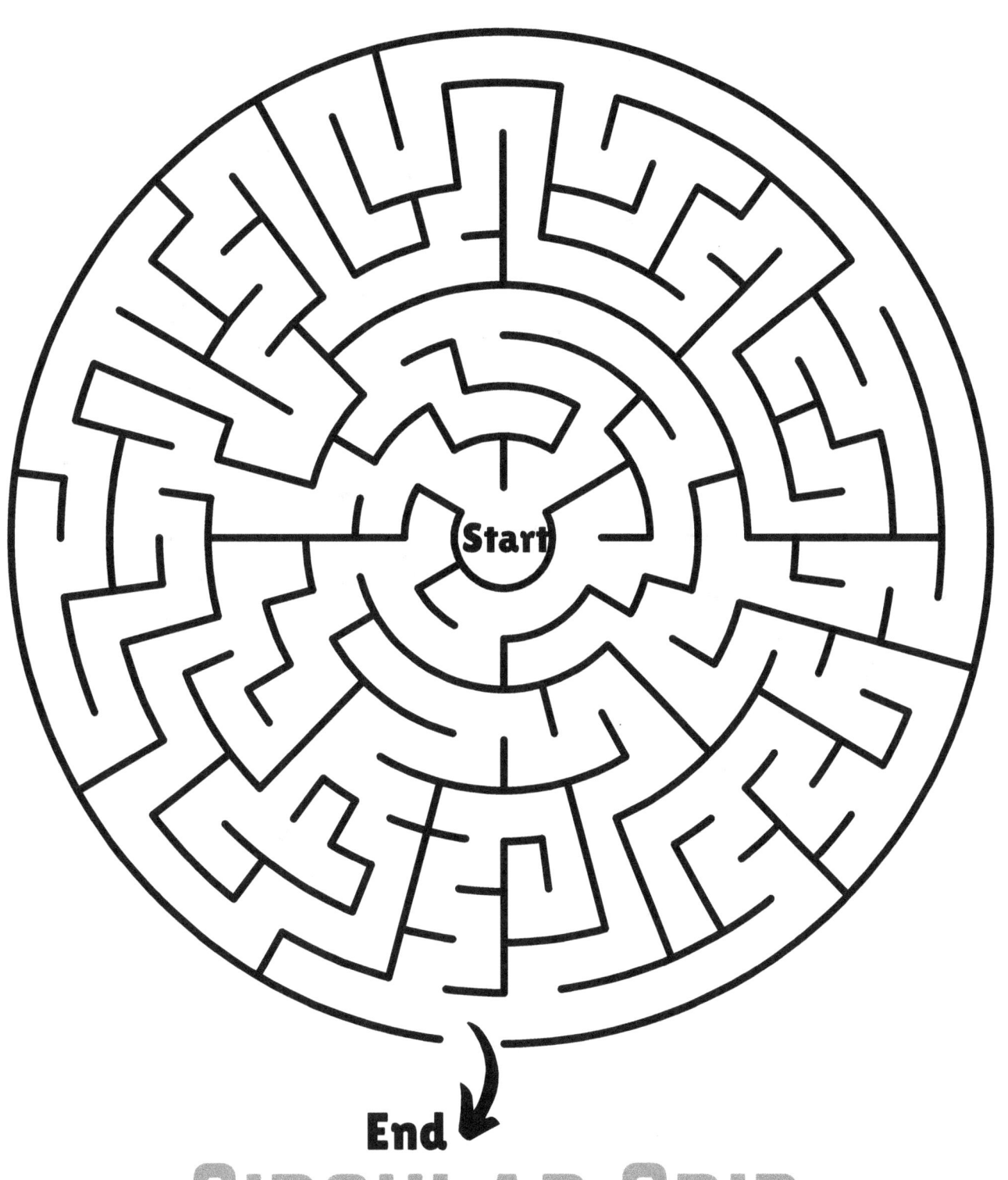

CIRCULAR GRID

MAZE #2

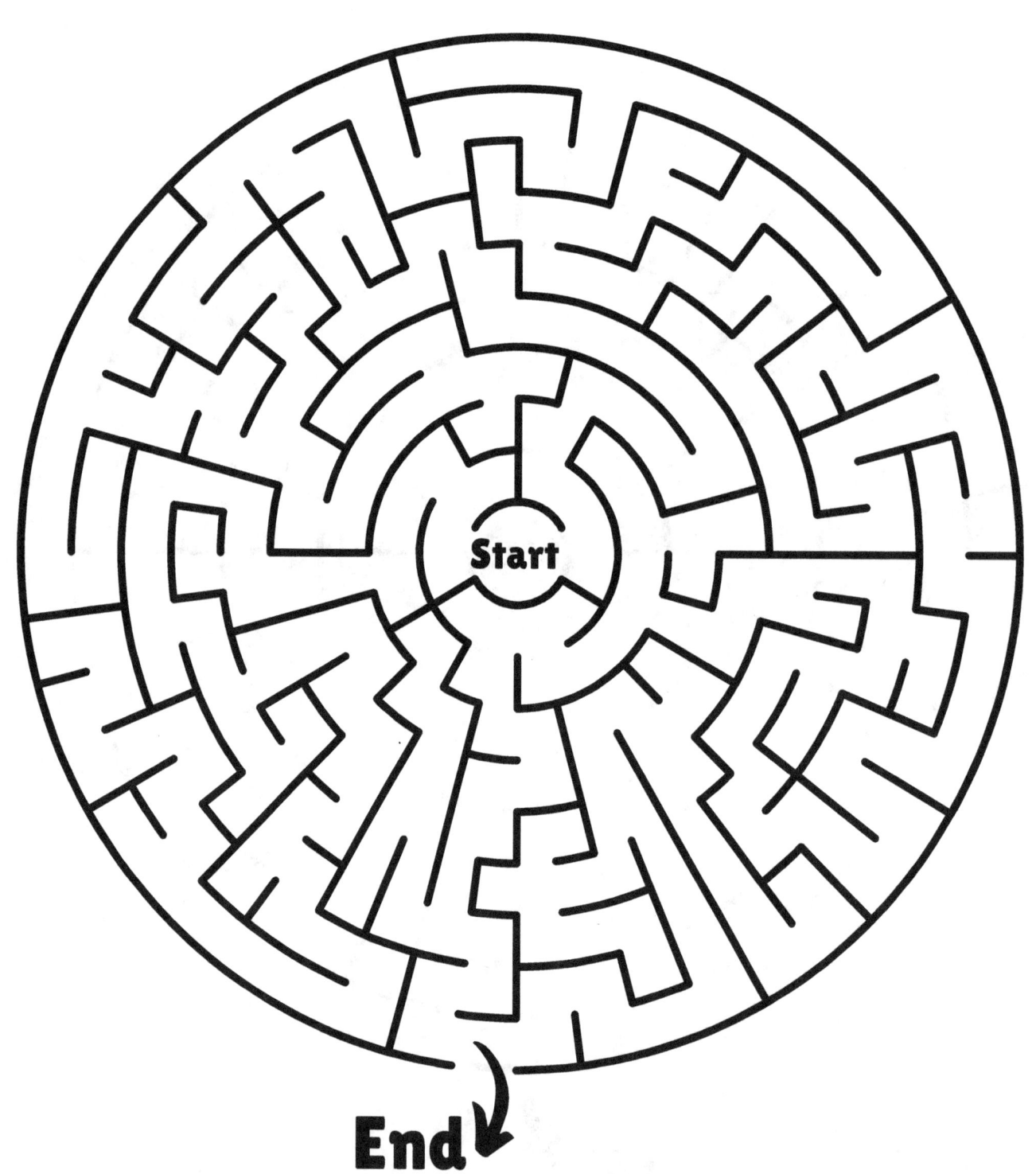

MAZE #3

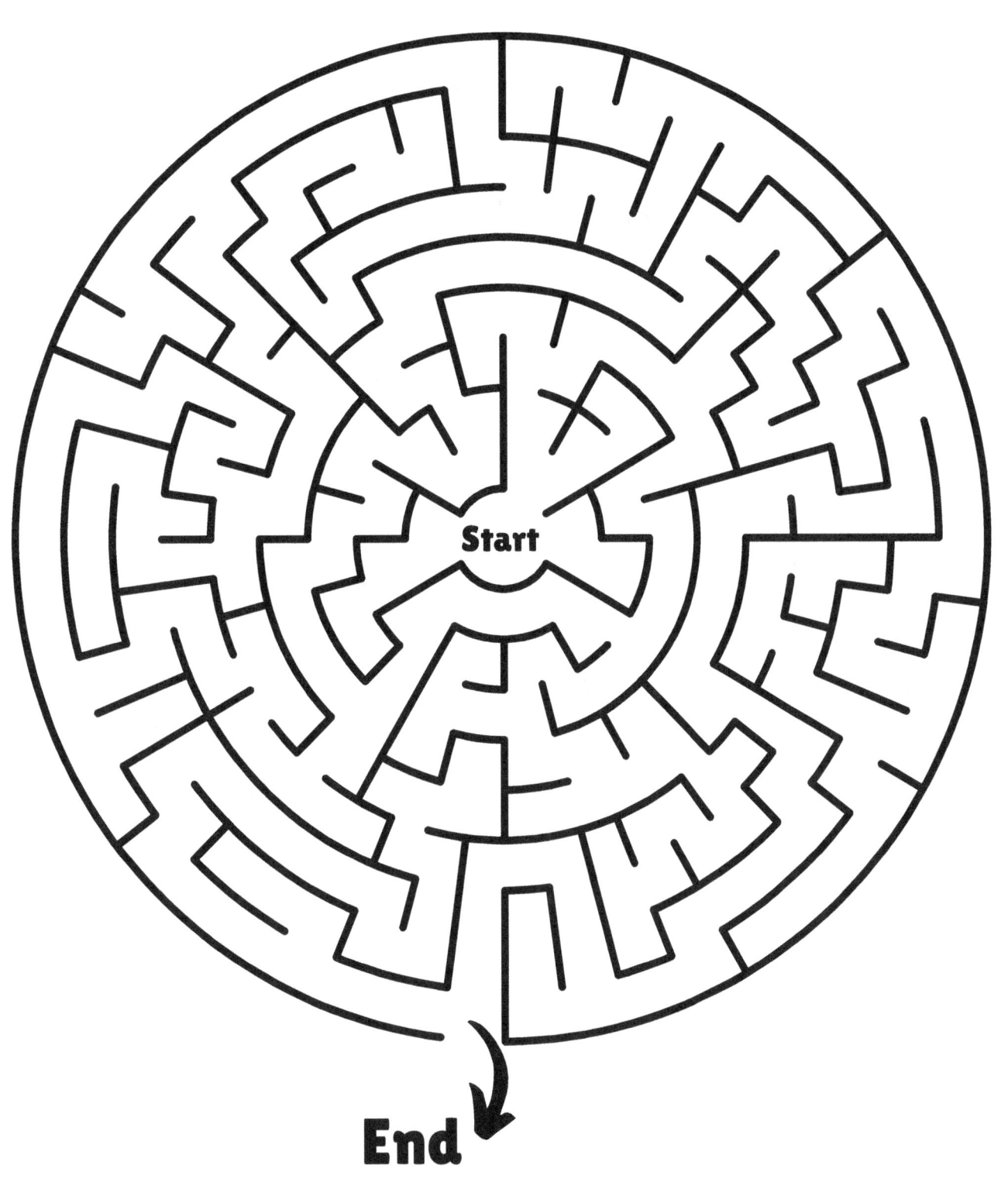

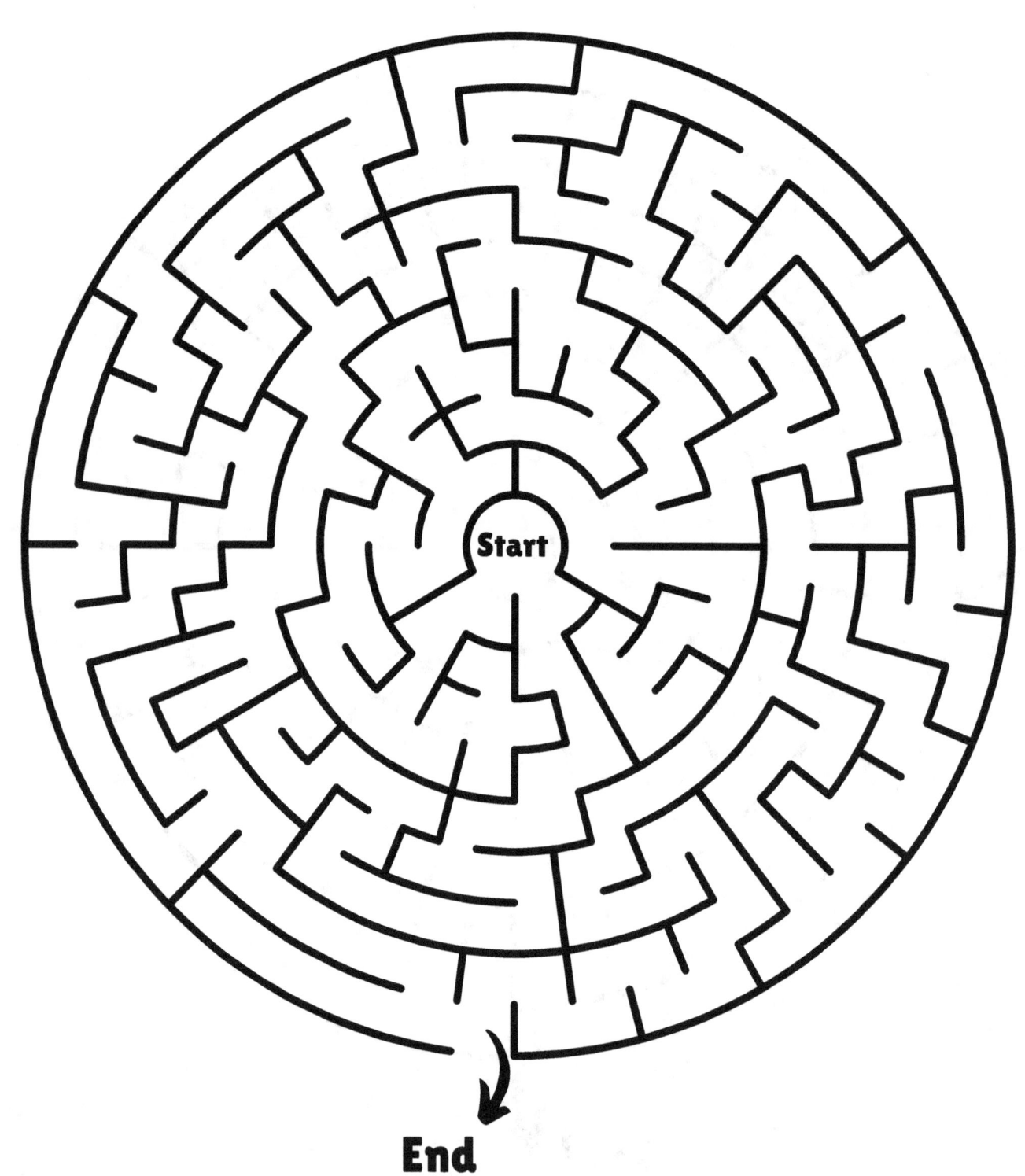

MAZE #5

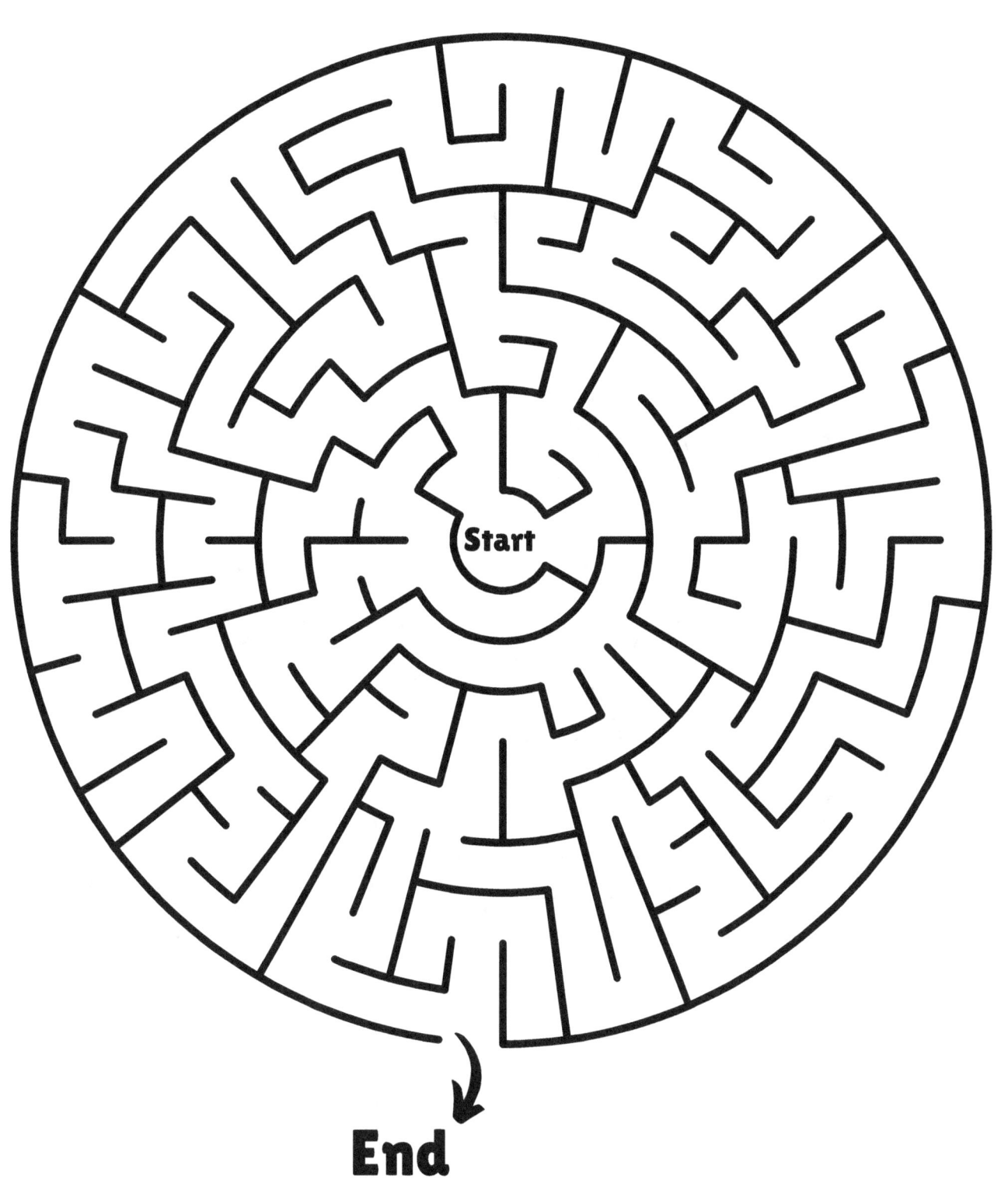

MAZE #1

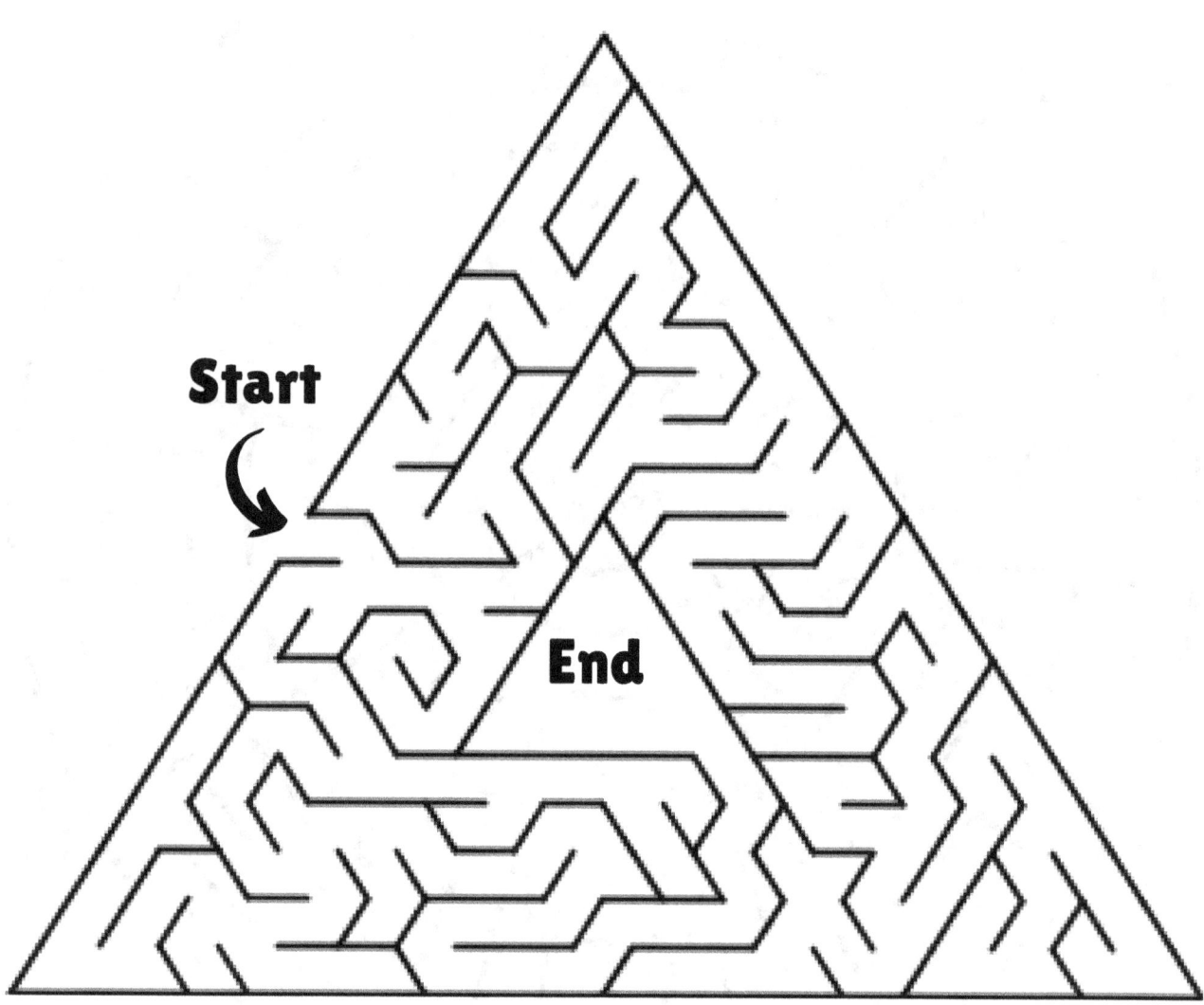

TRIANGULAR GRID

MAZE #2

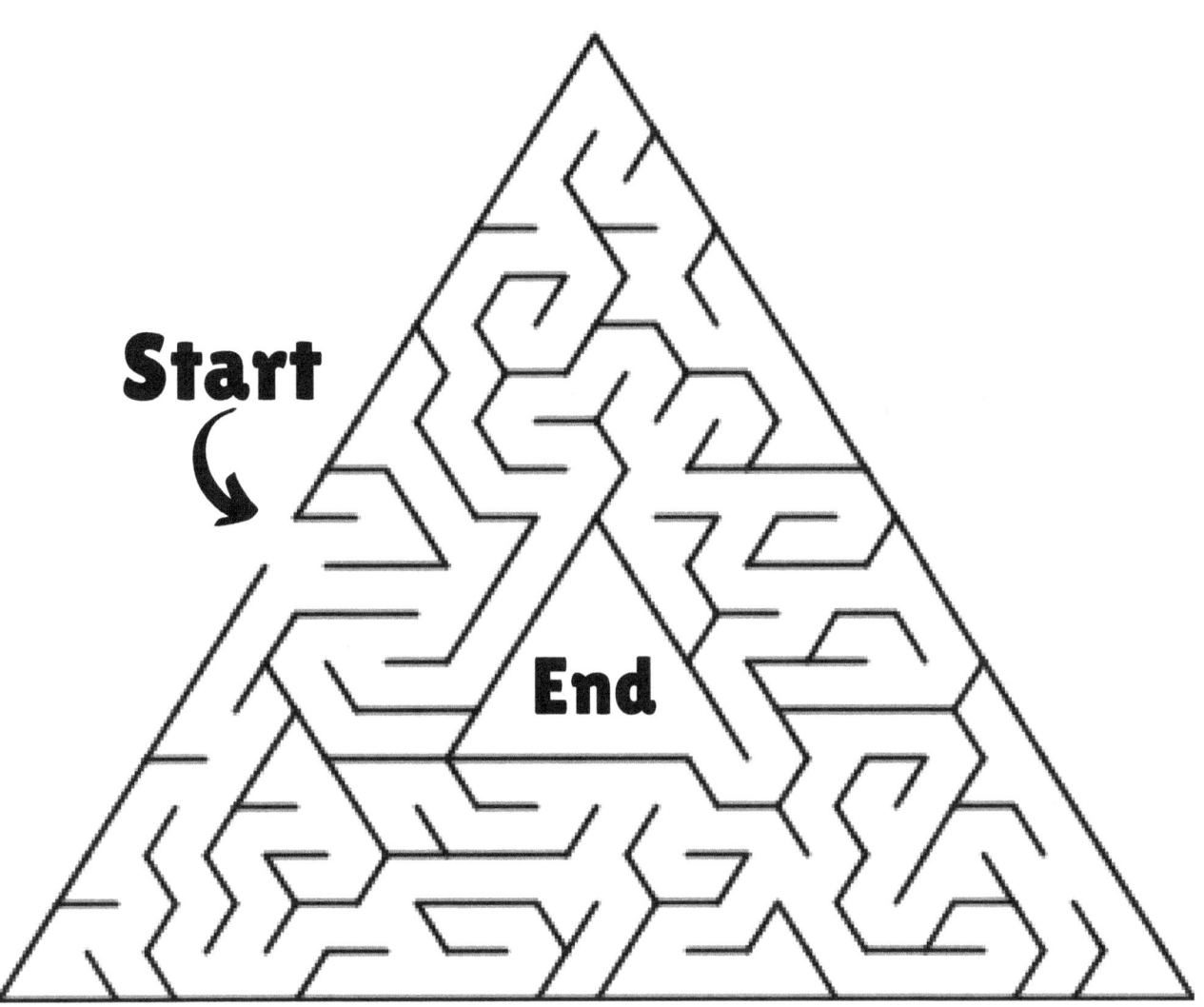

MAZE #3

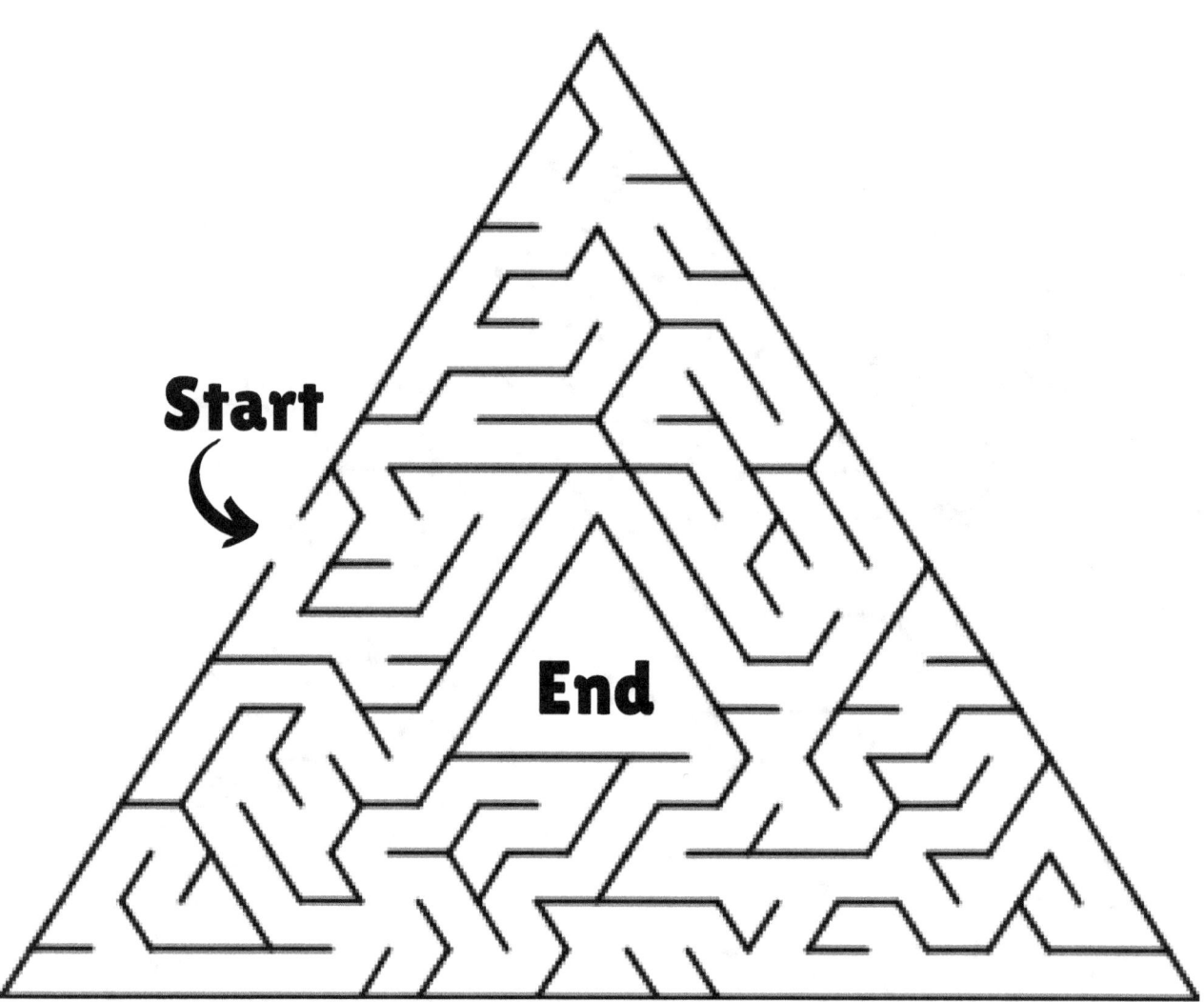

MAZE #4

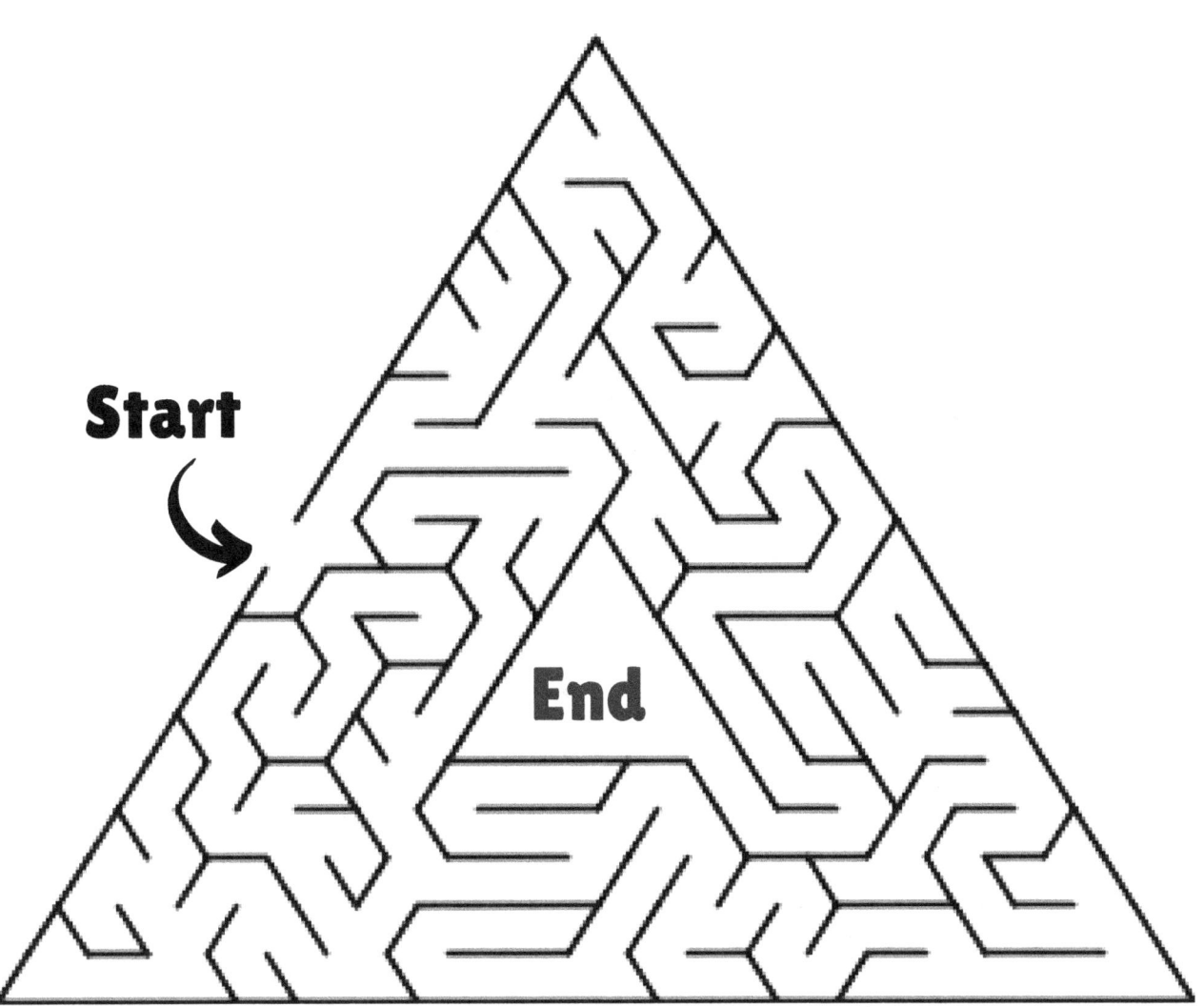

MAZE #5

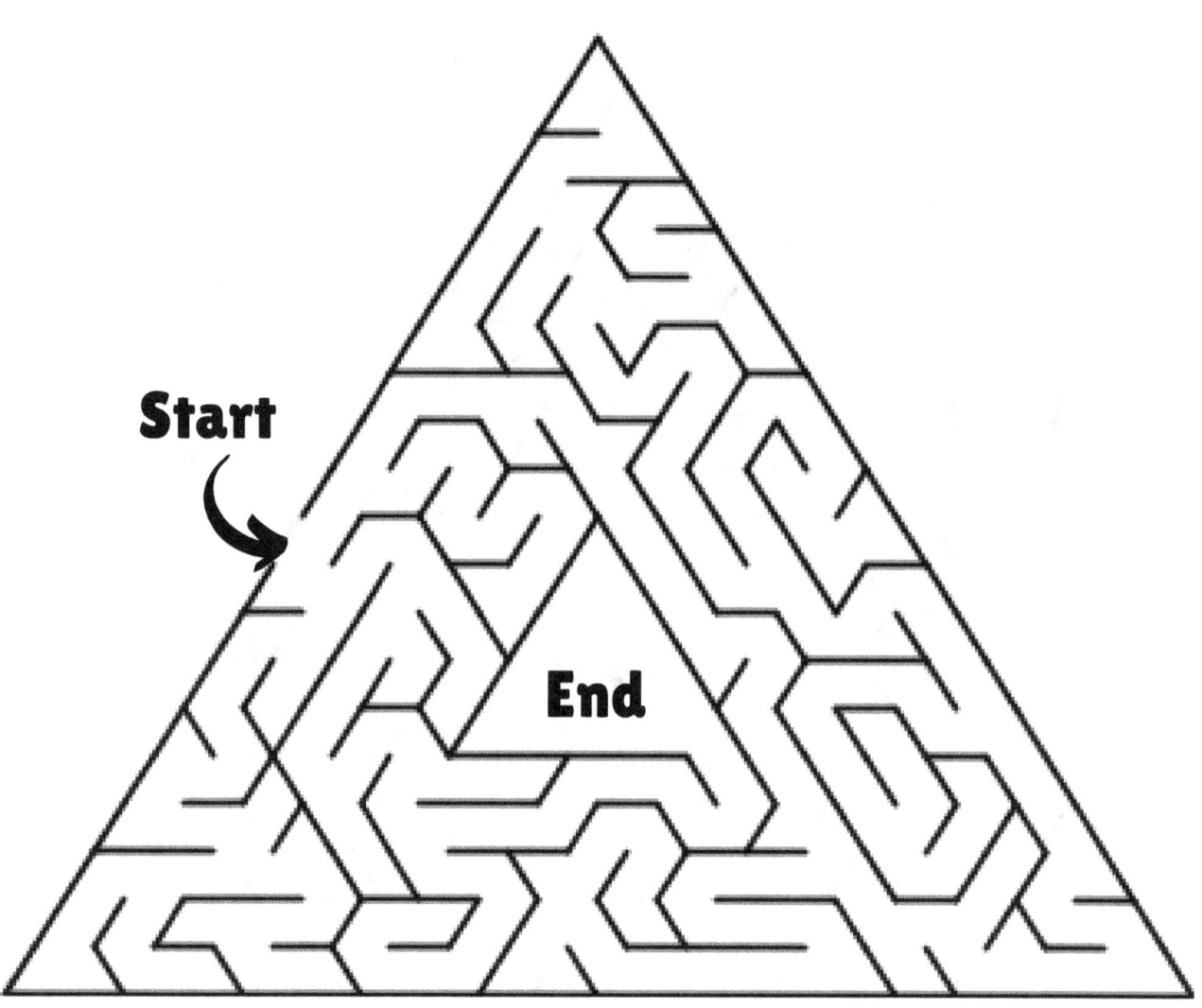

MAZE #1

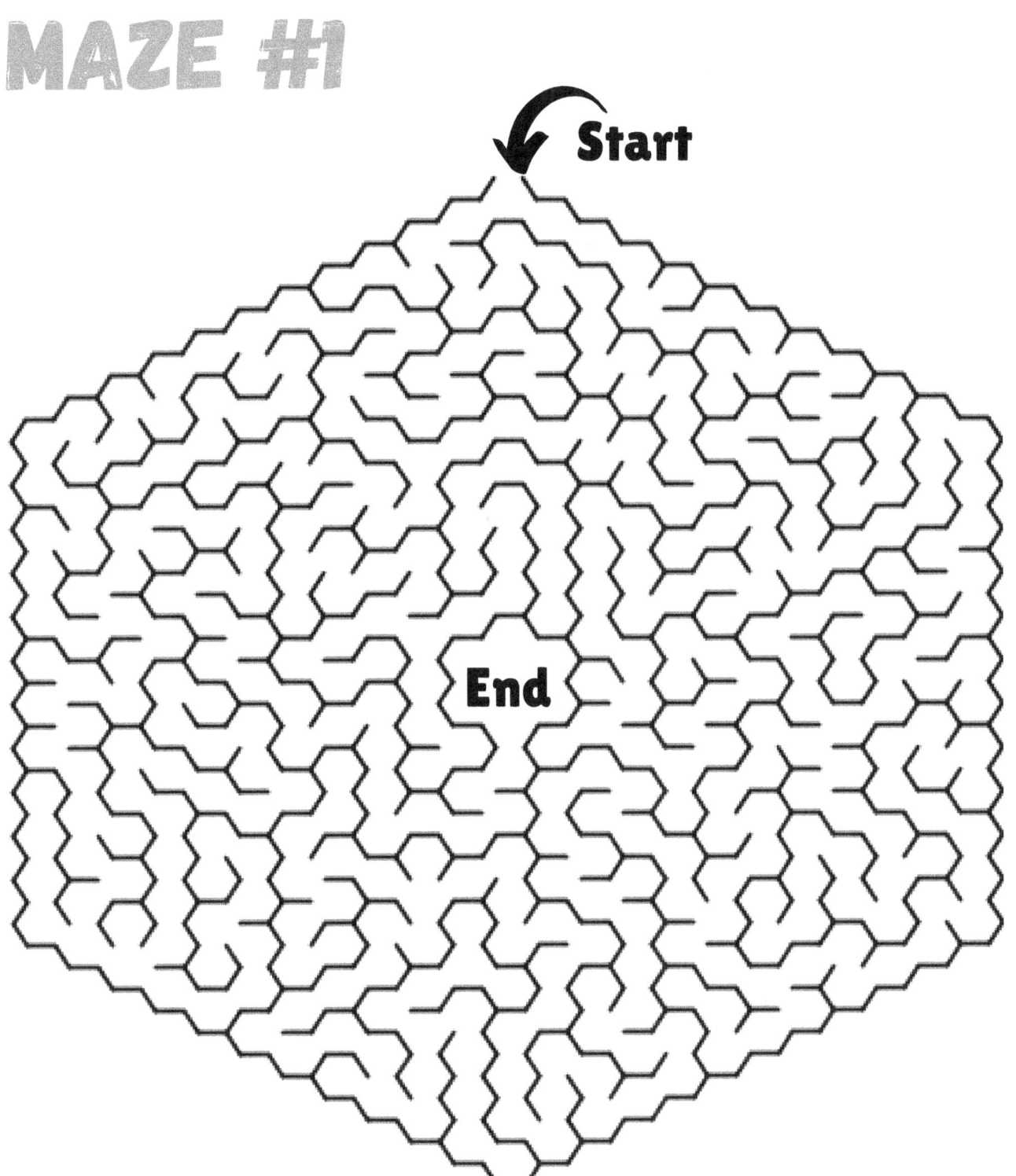

SIGMA (HEXAGONAL) GRID

MAZE #2

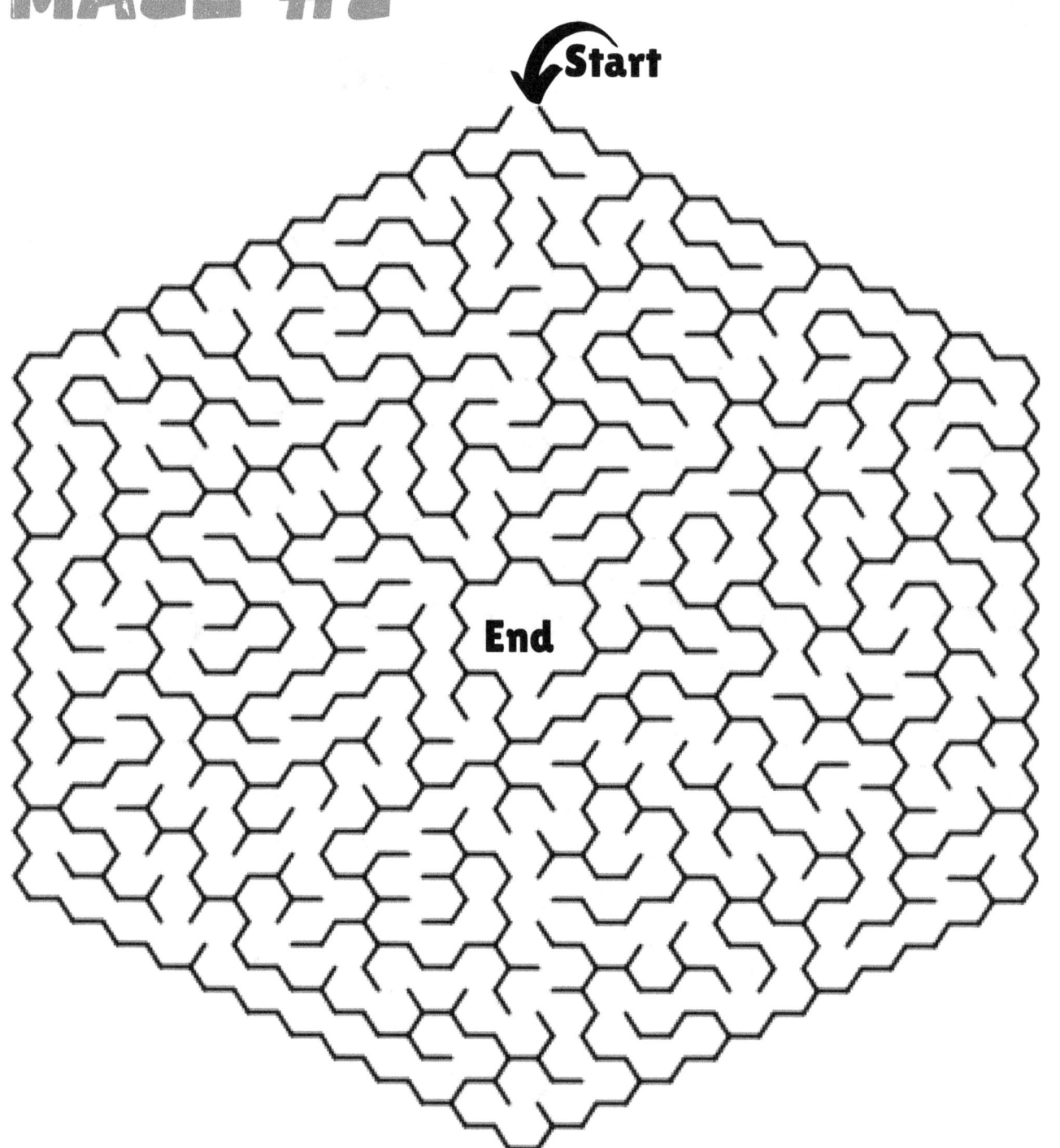

MAZE #3

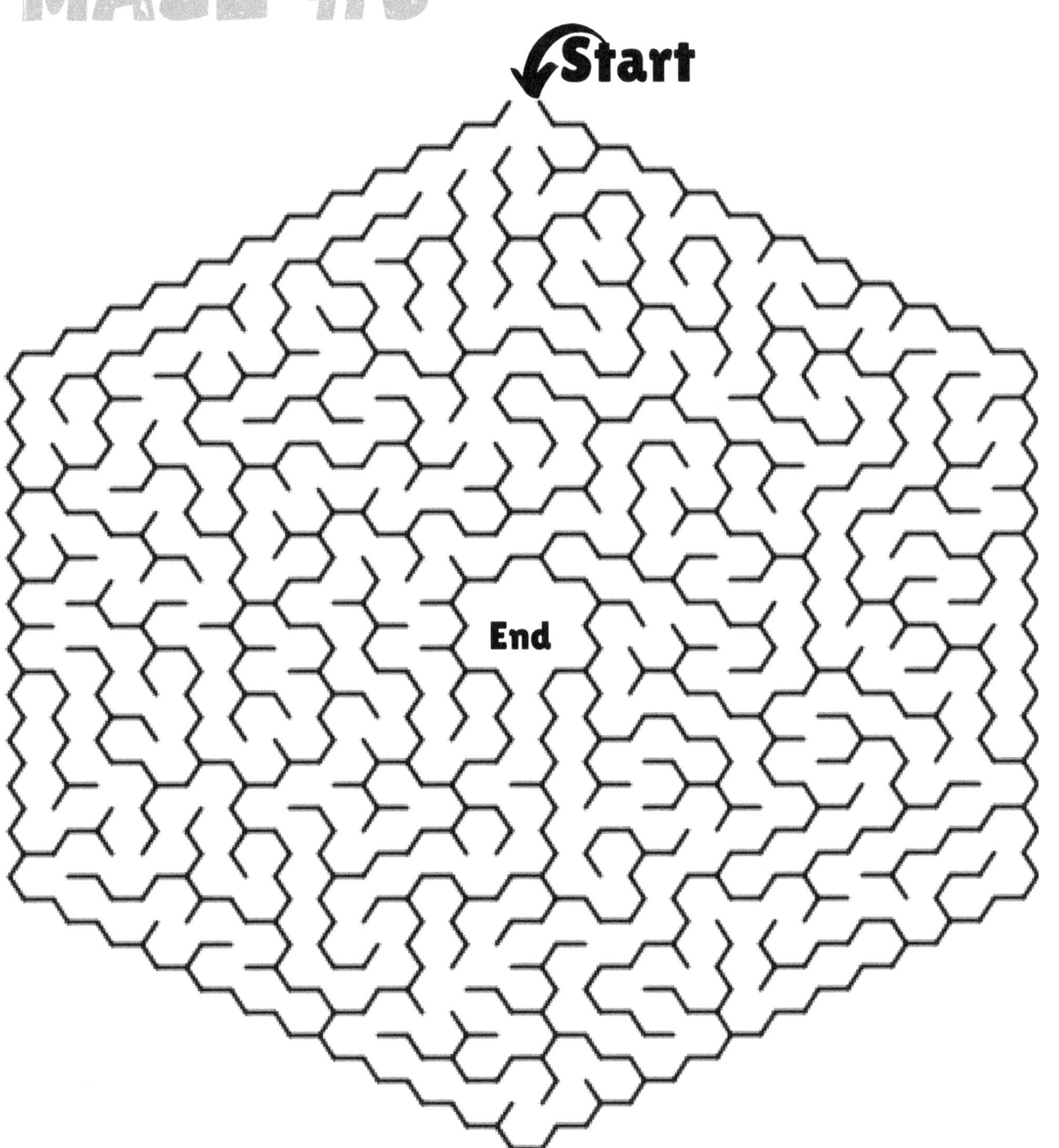

MAZE #4

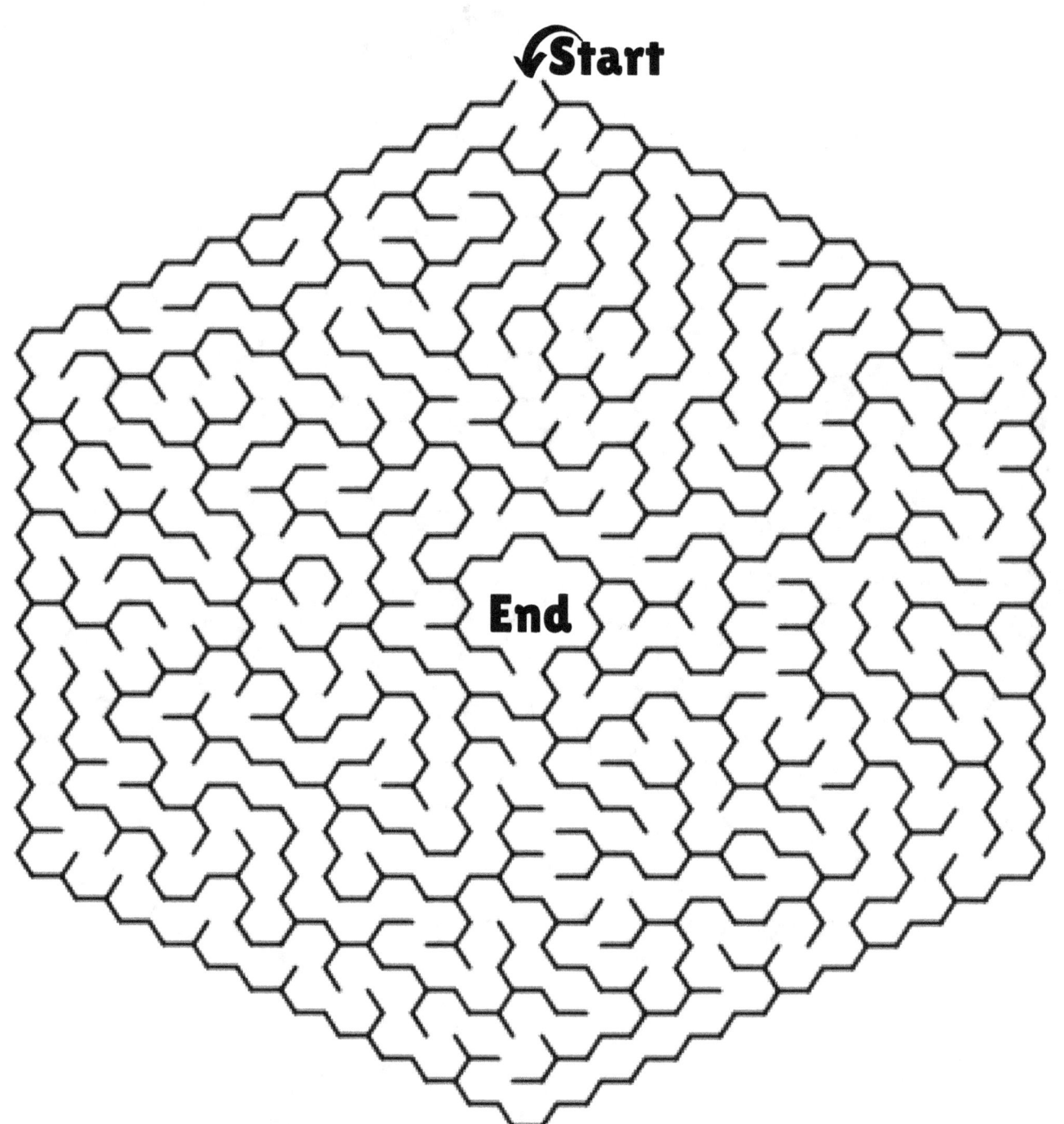

MAZE #5

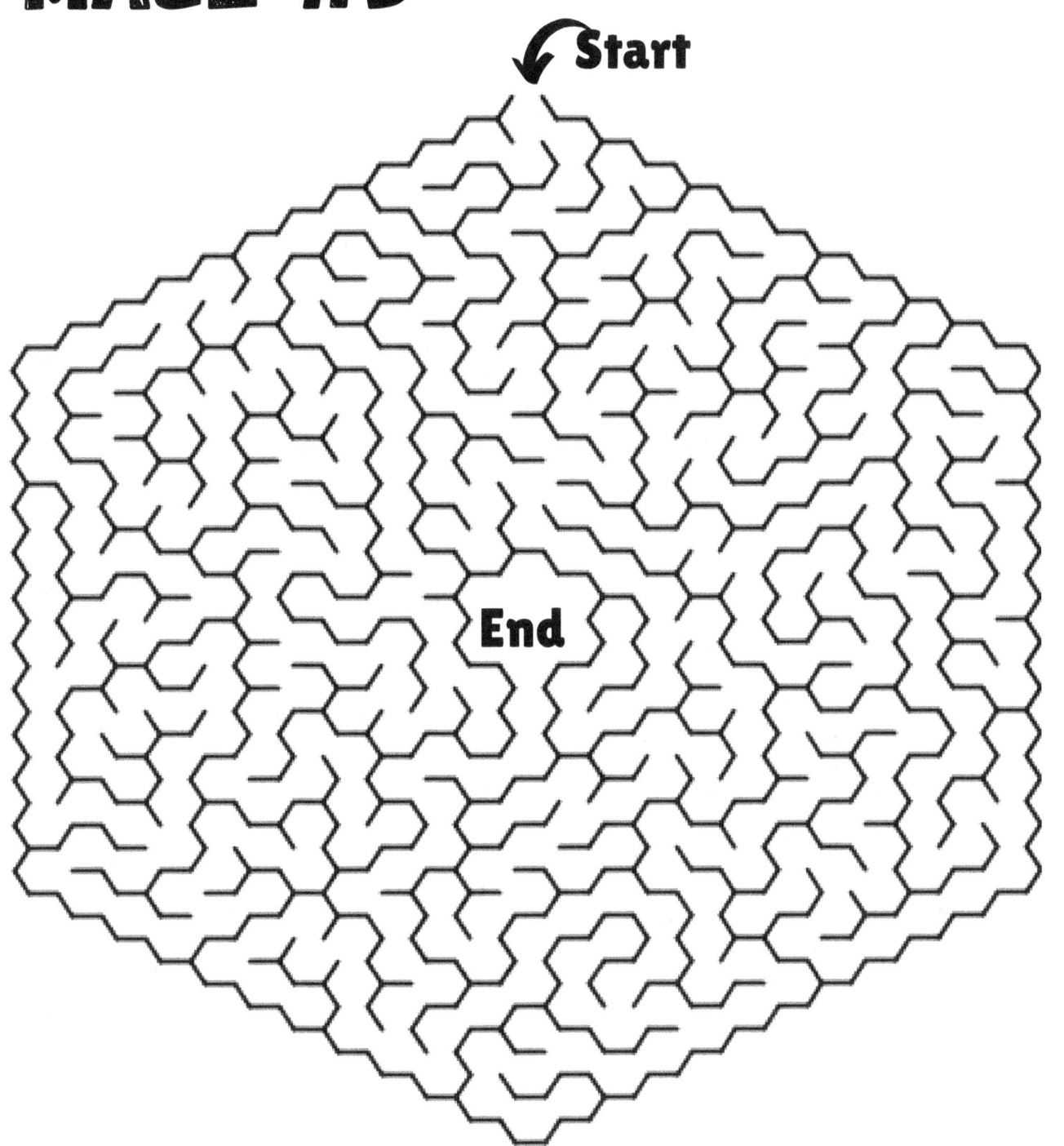

Thank you

www.ingramcontent.com/pod-product-compliance
Lightning Source LLC
Chambersburg PA
CBHW082241220526
45479CB00005B/1310